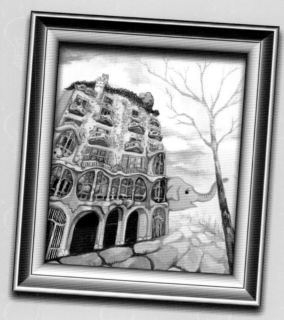

國家圖書館出版品預行編目資料

高第 / 李民安著;張偉玫繪.－－初版二刷.－－臺
北市: 三民, 2018
　　面;　　公分－－(兒童文學叢書/創意MAKER)

ISBN 978–957–14–6025–3　　(精裝)

1. 高第(Gaudí, Antoni, 1852–1926) 2. 建築師
3. 傳記 4. 通俗作品 5. 西班牙

920.99461　　　　　　　　　　　　　104009688

© 高　　第

著 作 人	李民安
繪　　者	張偉玫
主　　編	張燕風
企劃編輯	楊雲琦　郭心蘭
發 行 人	劉振強
著作財產權人	三民書局股份有限公司
發 行 所	三民書局股份有限公司
	地址　臺北市復興北路386號
	電話　(02)25006600
	郵撥帳號　0009998–5
門 市 部	(復北店) 臺北市復興北路386號
	(重南店) 臺北市重慶南路一段61號
出版日期	初版二刷　2018年6月修正
編　　號	S 857881

行政院新聞局登記證局版臺業字第○二○○號

有著作權‧不准侵害

ISBN　978-957-14-6025-3　　（精裝）

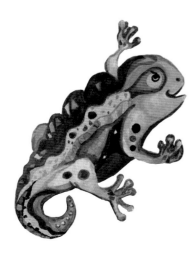

高 第 Antoni Gaudí

建築異想家

李民安 / 著　張偉玖 / 繪

三民書局

主編的話　　　　　抬頭見雲

　　隨著「近代領航人物」系列廣獲好評，並獲得出版獎項的肯定，三民書局的出版團隊也更有信心繼續推出更多優良兒童讀物。

　　只是接下來該選什麼作為新系列的主題呢?我和編輯們一起熱議。大家思考間，偶然抬起頭，見到窗外正飄過朵朵白雲。

　　有人興奮的說:「快看!大畫家畢卡索一手拿調色盤，一手拿畫筆，正在彩繪奇妙的雲朵!」

　　是呀!再看那波浪一般的雲層上，建築大師高第還在搭建他的尖塔!

　　左上角，艾雪先生舞動著他的魔幻畫筆，捕捉宇宙的無限大，看見了嗎?

　　嘿!盛田昭夫在雲層中找到了他最喜愛的 CD，正把它放入他的隨身聽……

　　閃亮的原子小金剛在手塚治虫大筆一揮下，從雲霄中破衝而出!

　　在雲端，樂高積木堆砌的太空梭，想飛上月球。

　　麥克沃特兄弟正在測量哪一朵雲飄速最快，能夠成為金氏世界紀錄。

　　……

　　有了，新的叢書就鎖定在「創意人物」這個主題上吧!

　　大家同聲附和:「對，創意實在太重要了!我們應該要用淺顯的文字、豐富的圖畫，來為小讀者們說創意人物的故事。」

　　現代生活中，每天我們都會聽見、看見和接觸到「創意」這兩個字。但是，「創意」到底是什麼?有人說，「創意」就是好點子。但好點子是如何形成的?又是在什麼樣的環境助長下，才能將好點子付諸實現，推動人類不斷向前邁進?

　　編輯團隊為此挑選了二十個有啟發性的故事，希望解答上述的問題，並鼓勵小讀者們能像書中人物一般對事物有好奇心，懂得問「為什麼」，常常想「假如說」，努力試「怎麼做」。讓想像力充分發揮，讓好點子源源不絕。老師、家長和社會大眾也可以藉此叢書，思索、探討在什麼樣的養成教育和生長環境裡，才能有效的導引兒童走向創意之路?

　　雲屬於大自然，它千變萬化，自古便帶給人們無窮想像;雲屬於艾雪、盛田昭夫、高第、畢卡索……這些有突出想法的人，雲能不斷激發他們的創意;雲也屬於作者、插畫家和編輯團隊，在合作的過程中，大家都曾經共享它的啟發。

　　現在，雲也屬於本書的讀者。在看完這本書以後，若有任何想法或好點子願意與大家分享，歡迎寄到編輯部的信箱 sanmin6f@sanmin.com.tw。讀者的鼓勵與建議，永遠是編輯團隊持續努力、成長的最大動力。

　　　　　　　　　　　　　　　　　　　　　　　2015 年春寫於加州

作者的話

　　西班牙的安東尼‧高第，以蓋「怪」建築聞名，他雖然是一個世界級的大建築師，但是當年在建築學院，居然是個成績平平，差一點沒辦法畢業的學生。

　　我們絕大多數的爸媽，都希望孩子在學校成績優異，循規蹈矩，別惹麻煩，別做不聽老師話、搗蛋的「壞」小孩，我就是完全符合這種期望長大的「乖」孩子，向來老老實實，從不曾亂說亂動，在學校的成績不錯，操行紀錄只有「功」，沒有「過」，甚至連「警告」都沒有過，我一度對這樣「守規矩」的紀錄感到非常自豪。

　　因緣際會，我在臺灣和美國都做老師，按照我們的標準來看，臺灣的學生很「乖」，大家從小被教導，把「服從」和「尊重師長」畫上等號，不鼓勵跟老師唱反調，不習慣挑戰老師的權威，但與此同時，課堂參與性也低，明明問的是一個很簡單的問題，卻個個沉默以對，沒有人願意舉手回答。相較之下，美國的學生就「壞」多了，除非你有理，否則絕對不會因為你是老師就聽你的，但是課堂氣氛相對活潑熱烈，在美國不管我問什麼，下面都有一堆手搶著要回答，不管我的問題是多麼無厘頭，都有學生能想出無厘頭的答案來給我。

　　有很長一段時間，每年都要帶美國學生到中國去交換旅行，他們最喜歡在那裡買便宜的仿冒品，他們說，很多仿冒品做得比真品還好，但價錢只有真品的 1/10。我不免思索，為什麼中國人模仿的能力這麼強，但原創力又那樣薄弱？嚴格的學校教育不是培養出許多聰明的好頭腦，考試成績嚇嚇叫的好學生，難道這樣的「好」學生，出了校園就只會模仿？

　　美國學校裡，常常聽見老師跟學生說：「要想到盒子外面去。」意思就是不要被既定的條條框框限制了想像力和創造力，然後我這才驚覺，原來我一向引以為傲的「守規矩」，讓我不知不覺的習慣把思維局限在這個「規矩」的盒子裡，習慣接受卻不會挑錯，被訓練記憶的同時，也拙於反思。

　　我們在臺灣的學生，就好像小時候都做過的塗色活動，按照號碼把既定的顏色，塗進印好的形狀中，最後完成時，可以呈現出一幅非常好看的名畫，在盒子裡面的我們，頂多被訓練擁有塗得比較均勻小心，不會塗到界線之外的能力而已，一旦面對空白的畫紙，反而有不知如何下筆的窘境，而我的美國學生，則多是不耐按照號碼塗色，喜歡在空白畫紙上天馬行空的。

　　很多在各行各業有傑出表現的人，他們當初在學校的表現，絕大多數都未必佳，甚至在師長的眼中，都不那麼「乖」，所以我現在常後悔，小時候，為什麼要那麼乖，那麼聽話，怎麼就沒有做個「壞」一點的小孩呢？

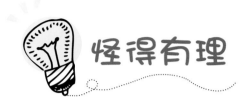

怪得有理

上星期美術老師要我們畫一張最想住的房子，原以為會得高分，結果老師說我畫的房子很怪，左右不對稱，線條也不直。

「美術是我唯一的強項，得不到老師的肯定，讓我覺得好挫折。」

身為建築師的爸爸聽我說完，笑著從書架上拿出一本厚厚的精裝書：「來見識一下真正的大師。」我看封面印著：安東尼‧高第。

「高第是誰？哇，這些都是他蓋的房子嗎？看起來好……」

我翻開書，一時找不到恰當的形容詞。

「好『怪』！對不對？」

「對，就是怪。」這下我倒是看出興趣來了：「不過，老實說，他這些怪房子，怪得還挺順眼、挺時髦呢。」

爸爸說：「怪沒有什麼不好，如果你換一個形容詞，就是『特別』，有誰不希望自己的點子特別？特別才能出眾啊。你看高第這些房子，最早的1888年蓋完，最新的還沒有完工呢。」

什麼？這麼老的房子看起來竟然這麼新潮，而且怎麼會有蓋了一百多年的房子？「高第活了一百多歲嗎？他現在還活著？」我

問。

「哈哈，怎麼可能？高第1852年出生在西班牙，1926年就去世了。」

我慢慢的翻著書，這個煙囪像蘑菇，圍牆像海浪，天花板像變形蟲，燈像花，柱子像樹幹，

樓梯像骨頭……

「你發現了嗎？高第建築的精神，和他真正的老師以及靈感來源，就是大自然。」

這位西班牙大建築師家裡世代都是做鍋爐的鐵匠，十分清寒，他是五個兄弟中的老么，從小身體不好，有先天性風溼病，不能吃肉，也不能做激烈的運動，更沒辦法出去跟朋友玩，成天待在家裡，有時候還得靠著驢子背他才能出門。

爸爸說：「他雖然不能出去玩，卻有很多時間可以做別的事情，比方說，仔細觀察周遭的花草樹木、蟲魚鳥獸等。豐富的想像力和敏銳的觀察力就像一對翅

膀，帶他飛得又高又遠。有一回老師說，鳥有翅膀所以會飛，但是他馬上反駁說，雞也有翅膀，但是並不會飛，雞的翅膀是讓雞跑得更快。」

我點點頭，但為小高第的心直口快捏把冷汗，心想通常老師都不喜歡這種愛頂嘴的學生，總覺得他們愛找碴。

不過，那蓋了一百多年的房子，究竟是怎麼一回事？

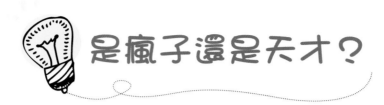

是瘋子還是天才？

晚飯後，我靜靜的坐在書桌前看書。

「看什麼看得這麼認真？」媽媽問。

「高第啊，一個成績不好，後來卻成了大建築師的西班牙人。」

「哦？怎麼說？」媽媽給爸爸遞個眼神，然後笑咪咪的看著我。

「學業上，高第跟我一樣，表現得並不特別出色。」媽媽聽了差一點笑出來，我才不管呢:「但是他的『創意』絕對讓師長難

忘，就拿畢業作品來說吧，老師要求他設計一個墓園入口，他卻用十倍多的精力在旁邊畫了一輛很逼真的靈車，最後墓園入口的設計圖反而畫得潦草，讓老師們哭笑不得。

當高第以低空掠過的成績畢業時，建築學院的院長就說，他不知道究竟是讓一個瘋子還是天才過了關，只能讓時間來證明。

後來高第成為公認的建築大師，所以我想我也不要太在意老師批評我的想像力不著邊際，他或許認為我是『瘋子』，但搞不好我跟高第一樣，日後也會是個『天才』。」

媽媽聽了差一點把嘴裡的水

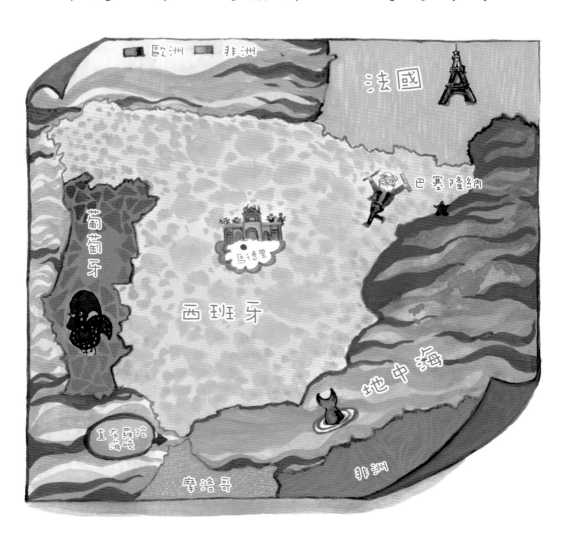

果噴出來。

　　我問爸爸:「老爸，巴塞隆納在哪裡?」

　　爸爸拿出世界地圖解說，原來，西班牙位於歐洲和非洲的交界處，東北是法國，西邊是葡萄

牙，南邊過了直布羅陀海峽就是摩洛哥，東邊是地中海長長的海岸線。

「巴塞隆納是西班牙的首都嗎?」我問。

「不是，馬德里才是。」

我的目光停留在地圖上這個瀕臨地中海的小黑點上，覺得很疑惑:「書上說，高第一生傳世的建築，幾乎都在巴塞隆納，為什麼會是在這裡呢?」

爸爸告訴我，18世紀後期巴塞隆納開始發展工業，到了19世紀，已經成為西班牙第一個工業化的城市，也是整個歐洲人口密度最高的城市，從1859年開始改建和擴建，至今這些整齊勻稱的

街道，仍是都市計畫史上很重要的典範呢。

「高第正好在巴塞隆納最需要建築師的建設時期畢業，」爸爸說：「而且，巴塞隆納就在高第出生的地區。高第在巴塞隆納學建築，畢業後也在這裡開業，所以他的事業重心一直都在這裡。」

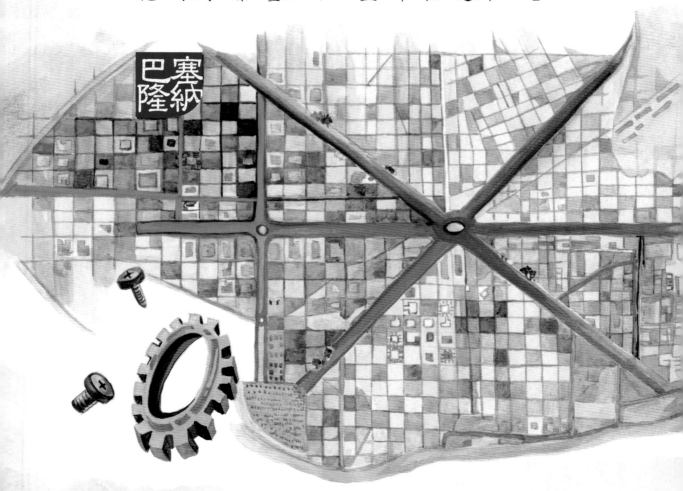

一個有錢的伯樂

高第在巴塞隆納的成功，除了「天時」和「地利」，會不會也有「人」的幫助呢？我繼續埋進書本裡尋找答案。

1878 年對高第一生有決定性的影響，那年二十六歲的他從建築學院畢業，開了一家建築師事務所，和當時的年輕人一樣，他對新的社會理論和思想著迷，也關切勞工的困境。

同一年高第為一位手套商人設計的櫥窗，在巴黎世界博覽會展出，吸引了一個人的注意，這個人後來成為高第一生最重要的

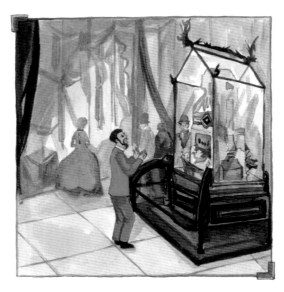

贊助人——尤塞比‧奎爾。

他們倆同是來自西班牙東北部的加泰隆尼亞人，有著共同的民族觀和改革社會的使命感，所以一拍即合，結成超過四十年的好友。

奎爾和高第一樣出身貧寒，是靠紡織業起家的商業鉅子，難得的是，他不只有錢，而且還有豐富的文化內涵及藝術品味。他

在西班牙的家是當時藝術家聚會的地方，而深受他讚賞的高第自然也是座上客。

那個時候的有錢人，喜歡請人為自己量身訂做想要的藝術品或建築物，奎爾也不例外，高第是他在建築方面的唯一鍾情者，他對高第天馬行空的設計，和高額的建築經費，從不打回票。

雖然高第花錢的速度，常讓奎爾的會計師氣得跳腳，但他後來得到的回報，卻是無法用金錢估計的。高第為他設計的住宅、教堂和以他命名的「奎爾公園」，今天都成為聯合國審定的世界遺產，在人類文化歷史上占有一席之地。

高第如果沒有一個像奎爾那樣死忠的支持者，我猜想，他一輩子大概只會被別人看成瘋子，而沒有機會留下這麼多傑出的建築作品了。所以我的心得是：瘋子和天才之間，只差一個伯樂，而且還得是一個有錢的伯樂。

大師出手不同凡響

　　除了奎爾之外，高第其實還有一個貴人，就是在 1878 年請他設計夏季別墅的磁磚製造商威甄斯。

　　當時高第才剛拿到建築師執照，但是一出手，馬上就讓人眼睛一亮。他的想像力猶如一匹脫韁的野馬，朝前人未曾涉足的方向奔馳。

　　高第把土褐色的原石和粗紅磚這兩樣很普通的建築材料，搭配在一起做牆面，卻產生非常華貴的感覺，然後又在牆面上，設計許多不對稱的小角樓，再用無

數的彩色磁磚鑲嵌，奇特的圖案和大膽鮮豔的色彩，使這一棟占地不大的房子，在四周平淡無奇的建築群中脫穎而出。

我忽然想到一個問題：「老爸，我記得吳叔叔跟我說過，他們做結構的工程師，最討厭碰到那種喜歡設計怪裡怪氣房子的建築師，因為那些怪房子雖然看起來很漂亮，但是通常結構上都有問題，蓋不起來，可是高第的怪房子怎麼都蓋起來了呢？」

「這就是他屬害的地方啦，高第不但是一個很有創意的建築設計師，更是一個很務實嚴謹的結構專家。」

那個時代，西班牙很流行哥

德式的建築，尤其是在蓋教堂的時候，大家都喜歡蓋出尖尖的高塔，因為感覺雄偉，讓人置身其間，心裡升起渺小的感覺。

但是那麼高的尖塔，怎麼讓它穩固，蓋起來不會倒呢？高第對這個問題的解決之道，是在建築物的裡面，用拋物線的拱形牆壁來增加受力的強度，這樣除了可以避免當時一般增蓋外牆破壞整體感的缺失，還可以讓尖塔蓋得更高。

「你看，這是高第為奎爾蓋的社區教堂。」爸爸翻開書中一頁：「這個教堂蓋在一個山丘的背面，進門之後，教堂的中央祭壇在地下室，裡面有很多大幅傾斜

的柱子，這個建築是高第的另一個力學實驗，他從這裡研究出兩個後來建築結構的工程元素，一個是拋物線形的圓拱，另一個就是傾斜的支柱。」

我左看右看，看不出個所以然來，於是爸爸進一步解釋：「他用繩子做了一個網狀的模型，然後在繩端掛上跟實體比例相應的鉛丸，這樣就形成一個穩定的構造，再把這個網狀的模型倒過來，就可以模擬建築物的基本結構，什麼地方該有柱子，柱子在哪裡該有分支，分支弧度是怎麼樣，都一清二楚了。」

「哇，他真是太聰明了。」

「所以，曾經有人承接高第

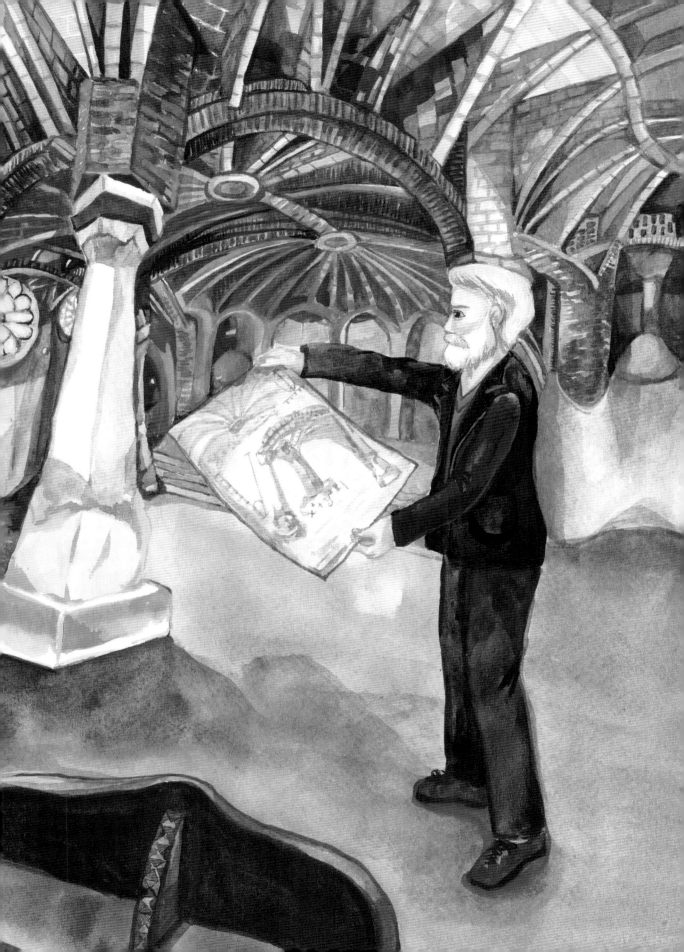

沒有完工的建築，擅自更改他的設計，結果蓋著蓋著，房子就倒了。」爸爸笑著補充。

誰最棒？

　　這天帶著高第的故事入睡。半夜，隱約聽見「咚、咚、咚」的聲音，黑暗中，我什麼都看不見，只聽到忽高忽低的爭論聲：

　　「我才是最好的。」

　　「亂講，我更棒。」

　　「瞎說，你們都比不上我。」

　　「叫我第一名。」

　　我伸手把書桌燈打開，嚇了一跳，咦，書桌上什麼時候來了這麼多「訪客」？

　　這一邊，一隻色彩斑斕、身上鑲滿磁磚的馬賽克蜥蜴，和一條歐洲噴火龍造型、張牙舞爪露

出尖牙大嘴的黑色鐵龍，正在爸爸借給我看的那本《安東尼·高第》上爭執。那一頭，一隻石頭烏龜和一隻石頭蝸牛，正一邊緩慢的在玻璃墊上移步，一邊竊竊私語。

整張書桌彷彿化身成花園，有好多五彩繽紛的蘑菇在跳舞；桌前的窗戶成了一片藍色的海水，充滿著海螺、海藻、海星和水母，上上下下的在砂石間游動；還有一條外皮有圓形鱗片、隱隱發亮的蛇，和脊背高聳有著鋸齒狀邊緣的恐龍，在燈下交頭接耳。

最詭異的，是有一坨像是黏土的東西，一直變換著形狀，在

稻穗、水果、花朵間滾來滾去。而那個「咚、咚、咚」的聲音，居然是一頭大象在桌邊用他的粗象腿頓腳。

我揉揉眼睛，一點睡意都沒有了：「這究竟是怎麼回事啊？」

大蜥蜴聽到我的聲音，扭過頭說：「你醒了，正好，你來評理，我們當中，究竟是誰更高明、更好、更重要。」

我丈二金剛摸不著頭腦：「等一等，評什麼理？你們究竟是誰啊？」

他們忽然像是被按了「暫停」鍵，一下子全安靜下來，下一秒，大家都轉頭看著我，臉上全是不可置信的神情。

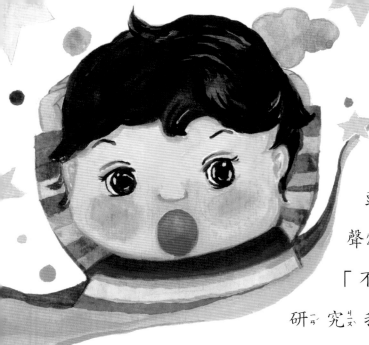

最後是石頭烏龜低沉的聲音打破沉默：「不會吧，你不是研究我們好幾天了嗎？」

我還是不懂。

他們異口同聲的說：「高第啊。」

「高第跟你們有什麼關係？」

恐龍說：「你不覺得我們看起來很眼熟嗎？」

黑色鐵龍說：「我們都是高第創造的要角啊。」

原來如此！

石頭蝸牛小聲的說:「也不一定都是要角啦,但至少都是不可或缺的元素。」所有的蘑菇、花草都微微點頭,連大象都加強語氣似的「咚、咚」頓了兩次象腿。

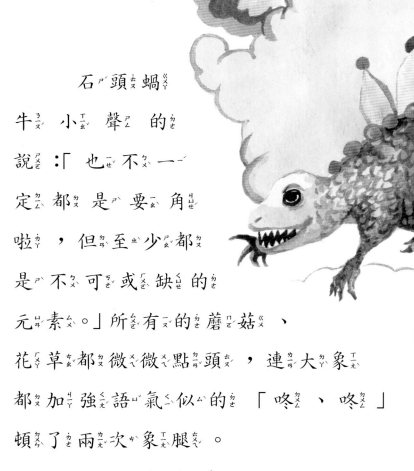

這下子有意思了,我說:「但我還是不怎麼熟悉你們,能幫我介紹一下嗎?」

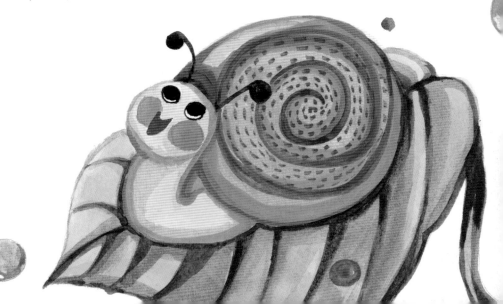

讓自然自己說話

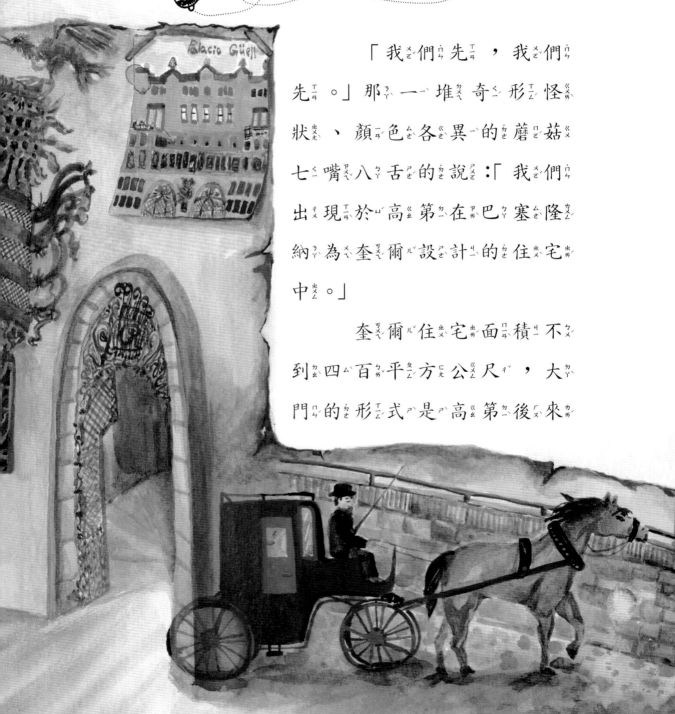

「我們先，我們先。」那一堆奇形怪狀、顏色各異的蘑菇七嘴八舌的說:「我們出現於高第在巴塞隆納為奎爾設計的住宅中。」

奎爾住宅面積不到四百平方公尺，大門的形式是高第後來

建築中非常重要的拋物線拱門。這個新設計起初受到許多懷疑和排擠，但最後卻成了建築師爭相模仿的對象。

高第的設計總是走在時代之前，除了形狀，高第還把門做得大到讓馬車能夠直接進入，客人

下車之後，馬夫再順著斜坡把馬車停到下層的馬廄，很像現代室內停車場的概念。

尖蘑菇頭說：「高第很注重細節，像是屋頂的氣窗、煙囪和通風口等，一般建築師都不太花心思的地方，卻一向是高第盡情發揮想像力的重點。他蓋起各式各樣的尖塔，覆蓋上彩色磁磚的裝飾物，讓屋頂化身為童話花園，使你完全忘記它們本來的功能，一下子就抓住訪客的目光。」

「高第連房子的內部裝潢也一手包辦，他設計了很多非常有特色的門窗、天花板、樓梯、家具、桌椅等等。」圓蘑菇頭補充。

當時工業社會追求標準化帶

來的快速，使得設計風格逐漸變得僵化。高第想求變，但他不用傳統圖樣，而是從自然界中尋找全新的靈感，採用骨頭、肌肉、翅膀，與自然植物的曲線，然後搭配錐體、螺旋形或者拋物線，組合出許多奇特但瑰麗的造型。

在他的作品中，幾乎找不到筆直的線條，他的名言是：「直線屬於人類，曲線屬於上帝。」這些都是他長期觀察自然界的心得。

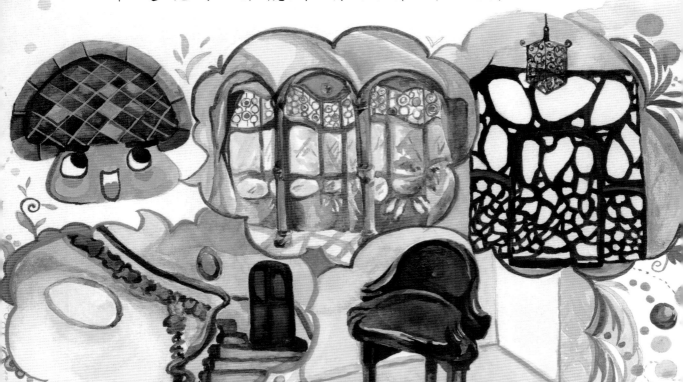

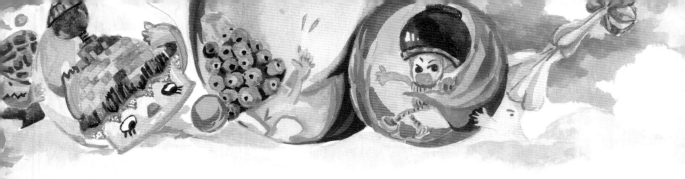

鏤空的蘑菇頭總結:「高第為奎爾蓋的這一棟住宅,引起許多媒體的興趣,大家爭相報導,甚至還有美國的雜誌,特別將焦點對準這位才華洋溢的建築師呢。」

一個長得像面具的蘑菇頭說:「而且,我們不只出現在奎爾的住宅,其他像是高第幫奎爾蓋的養馬莊園、巴特羅大樓、米拉大廈,你都可以看到我們的身影,所以我們是最棒的。」

「哼,你們這些小蘑菇頭,怎麼能跟我比?快閃一邊去!」黑色鐵龍高傲的說:「我把守在高第為奎爾設計的養馬莊園門口,是他鐵器設計的代表

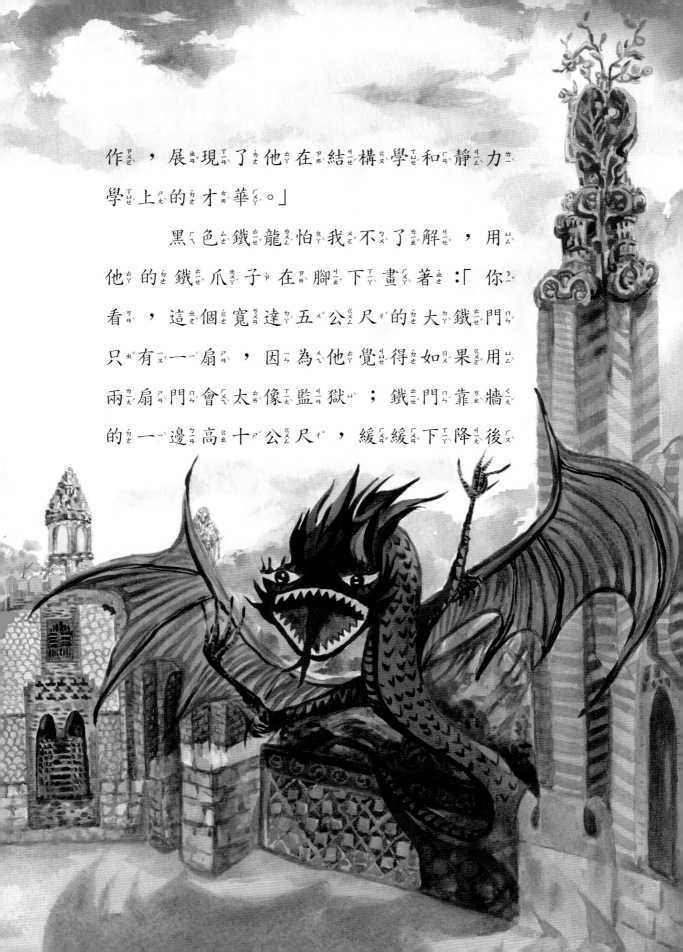

作，展現了他在結構學和靜力學上的才華。」

黑色鐵龍怕我不了解，用他的鐵爪子在腳下畫著:「你看，這個寬達五公尺的大鐵門只有一扇，因為他覺得如果用兩扇門會太像監獄；鐵門靠牆的一邊高十公尺，緩緩下降後

開啟的另一端只有不到五公尺，所以給人的感覺非常輕盈優雅，鐵門上端彎曲的鐵條就是我棲身的地方，平常我張著大嘴，門開的時候，我的腳會舉起來，露出尖銳的利爪，很奇妙吧。一直到今天，我都被視為鐵工藝的經典之作，哪是你們這些小鼻子小眼睛的東西能比的？」

我看著爸爸借我的書，封面被黑色鐵龍用利爪畫出一道道刮痕，心想：「慘了，這下怎麼跟老爸交代？」

「剛才有人提到巴特羅大樓嗎？」蛇說：「大家看看這棟大樓的外牆，在陽光下閃閃發亮，整個牆面如波浪般起伏，有如我光滑

的皮膚，牆上的小陽臺，像是附著在峭壁上的鳥巢，多麼優雅。」

大象插嘴道：「一樓正面的大

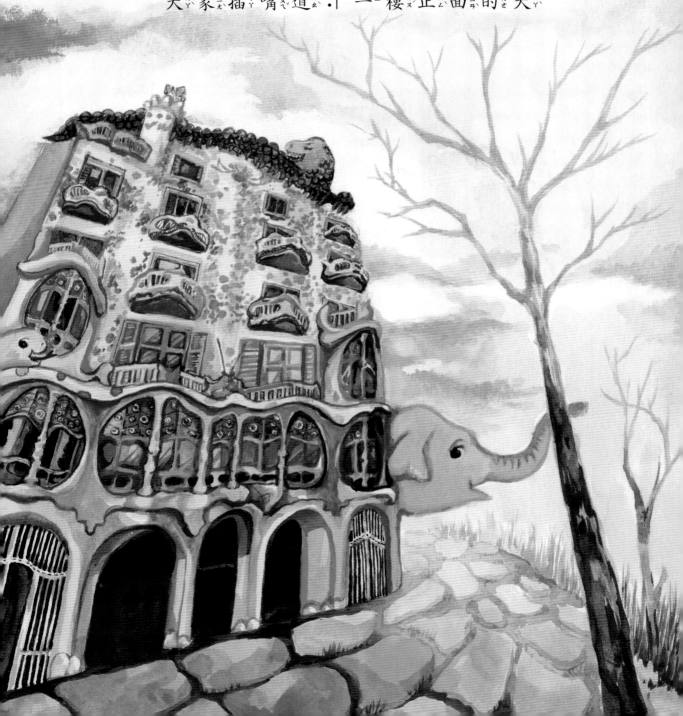

柱子，就像我的腿，給人雄偉的感覺。」

恐龍也不甘寂寞：「更棒的是屋頂上的蓄水器，高第在邊緣用一個球狀一個圓柱相間的陶器連起來，一看就是我們恐龍背脊的獨特造型，實在高明啊。」

黏土滾過來，粗聲的接口：「最特別的是，整棟巴特羅大樓，從裡到外，從上到下都沒有稜角，像是用土捏出來的，請問，你們有誰能具備這麼大膽又自然的效果？」

黏土一扭腰，轉眼間變成類似非洲洞穴的建築：「再來看看被大家戲稱是『採石場』的米拉大廈吧；屋頂上有超過十個煙囪，

被塑造成千奇百怪的形狀，有人說這是一座人工蓋出來的天然建築物，具備高第當時所有創造的造型元素，多不簡單啊。」

蜥蜴昂首闊步走了過來：「你們再怎麼說，都比不上我們奎爾公園，這是高第走在時代尖端的設計，是一個包含活動、居住與遊憩的模範社區。高第設計出被稱為『希臘劇場』的廣場、社區的人行道、高架車道、走廊等等，都巧妙的和大自然融為一

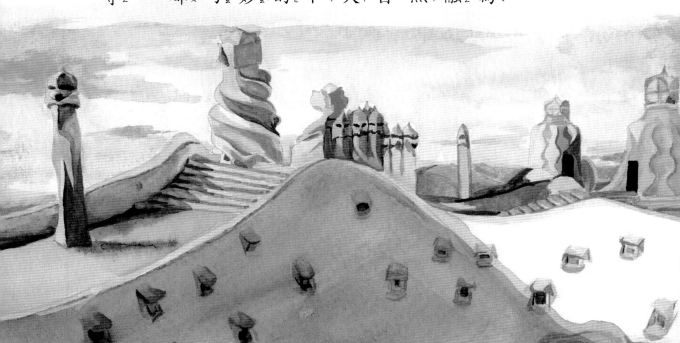

體，整個奎爾公園像是從大自然中生長出來，柱子頂端是花圃的磚牆，猛一看會讓你以為是一棵棵的棕櫚樹，而見到真正的棕櫚樹時，你又會以為是高第設計的柱子，大家都說這是高第用大自然做出來的大型藝術品。」

「可惜，這是一個半成品。」黑色鐵龍從鼻孔裡說。

「唉，要不是因為第一次世界大戰爆發，加上奎爾 1918 年去世，沒有了資金，我也不會成為半成品。」蜥蜴嘆氣說，不過他馬上提高音量強調：「可是我的人氣最高，不管誰到了奎爾公園，都會搶著跟我合照。

多數人不知道的是，在我肚

子下面的地底，有一個兼具排水和灌溉功能的儲水槽，能儲藏一萬兩千公升雨水。上面這個希臘劇場的地面是平的，排水困難，但是高第使用了可以透水的建材，讓水可以滲到下面的集水管，再流到中空的柱子，最後進到儲水槽。

「公園裡還有這條全世界最長的凳子，高第先請一個人坐在石膏泥上打出模型，再依照模型製造，所以弧度符合人體工學，坐起來非常舒服，他還與工地工人一起設計凳子上面美不勝收的圖案，怎麼樣，夠厲害吧？」蜥蜴口沫橫飛的說完，挑釁的看著黑色鐵龍。

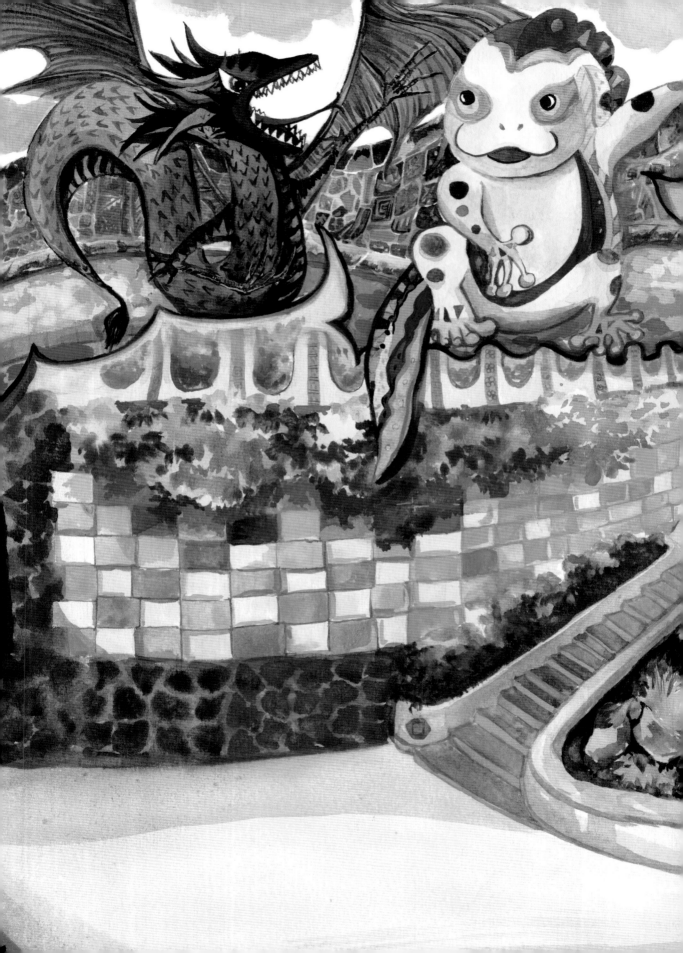

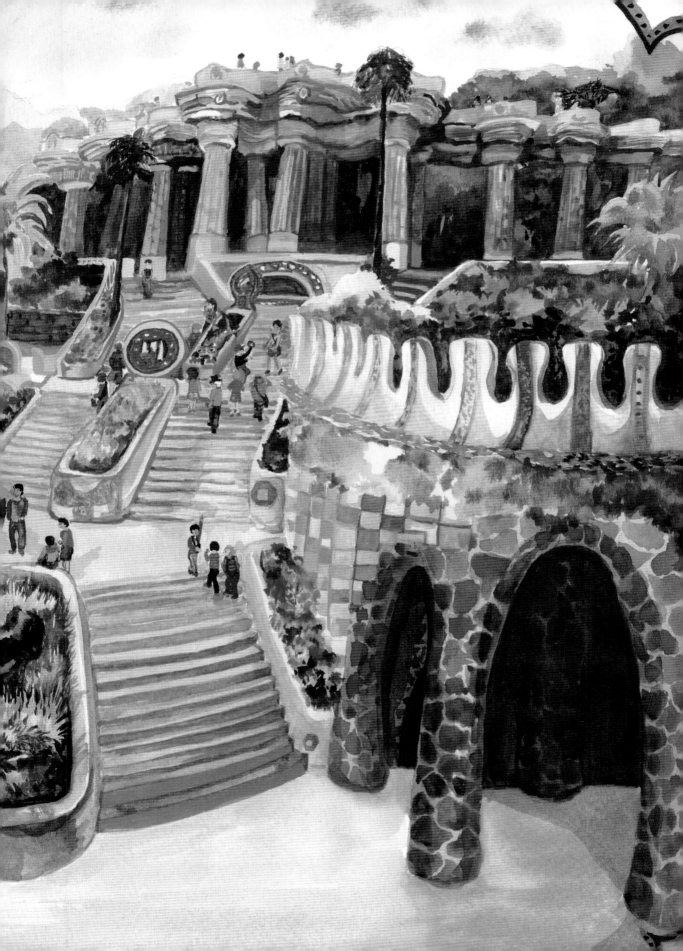

上帝的建築師

「對不起，各位，我們也想說兩句。」石頭烏龜斯文的開口：「我跟蝸牛雖然很不起眼，但是我們棲身的地方，絕對是高第畢生登峰造極之作，那就是『聖家堂』。」

蝸牛點點頭:「全世界有數不清的教堂，但是只有一座獨一無二的『聖家堂』。」

在烏龜和蝸牛的敘述中，我慢慢了解了聖家堂的歷史。

「聖家堂」的全名是「神聖家族贖罪教堂」，是一個虔誠的天主教徒約瑟夫，為了宣傳聖約

瑟、聖母瑪利亞和耶穌基督這個神聖家庭的精神，籌錢在巴塞隆納修建的一座教堂。

1881 年約瑟夫在巴塞隆納城外，很偏僻的地方買了一小塊地，並組成教堂建築管理委員會，從隔年開始興建，由毛遂自薦的建築師維拉爾免費設計，但不到一年，他就因為和管委會意見不合而辭職。

高第大學時代曾在維拉爾的建築師事務所工作，當時是他的助手，後來就被管委會的顧問推薦來接手。1883 年 11 月，還沒有完成任何一件工程建築，才三十一歲的高第接下這個任務，開始長達四十三年的建築工作。

「什麼，四十三年！」我的嘴張得很大。

「對啊，你絕對想像不到高第盡責到什麼地步，他終生未婚，1925年乾脆搬到聖家堂的工地去住；本來他也沒料到會蓋這麼久，但因為這是一座贖罪教堂，經費都來自個人小額捐款，加上第一次世界大戰爆發，捐款嚴重短缺，所以進度非常緩慢，大家都很急，但高第老神在在，他說：『我的客戶並不急啊。』」蝸牛說。

我問：「誰是他的客戶？」

「天主啊。」「哈哈，高第還蠻幽默的，不過，什麼樣的教堂要蓋四十三年才能蓋完？」

「誰告訴你它蓋完了？」

我嚇了一跳：「什麼？蓋到現在還沒有蓋完？」

「1926年6月7日，高第被電車撞倒送醫，三天後去世，巴塞隆納萬人空巷為他送行，把他葬在他奉獻了四十三年生命的聖家堂。到今天經過四代建築師接力，蓋了一百三十年的聖家堂還在趕工，這是全世界耗時最久的建築工程，大家都希望能在2026年高第逝世一百週年的時候完工。不過，這座教堂還沒蓋完，就已經被列入聯合國世界文化遺產，這也是世界唯一的紀錄。」烏龜自豪的說。

蝸牛說：「這是座可以容納九

千人一起做彌撒的大教堂，高第希望大家走進這座教堂，能夠直接感受基督的精神。裡面有三個大立面，分別展現基督誕生、受難和榮耀的經歷，除了有無數符合主題故事的雕像，三個立面還各有四座將近三十層樓高的鐘塔，代表耶穌的十二門徒；正中央另有六座高塔，其中四座代表《聖經》四福音書的作者，兩座則代表聖母瑪利亞和耶穌基督。」

「除了我跟蝸牛，只要用心，你們都可以在這裡看到自己的身影：柱頂的穀物、像蜥蜴的水滴、海螺殼形狀盤旋的樓梯、和象腿一樣粗但分叉如森林樹木的柱子……」

果然像爸爸說的，大自然是高第一生不變的老師和靈感來源啊。

「現在，換你說說看我們誰是最棒的。」他們七嘴八舌的擠到我四周嚷嚷：「選我、選我！」

房間的門突然打開，「嘩」的一聲，他們全不見了，只有爸爸睡眼惺忪的探進頭：「這麼晚了，怎麼還不睡啊？」

我愣愣的坐在床上，不確定自己剛才是不是真的經歷了什麼。關了燈，翻身倒在床上，猜想這一晚夢裡八成會有高第的影子。入睡前，耳畔彷彿還聽到「選我、選我，我最出色」的聲音呢。

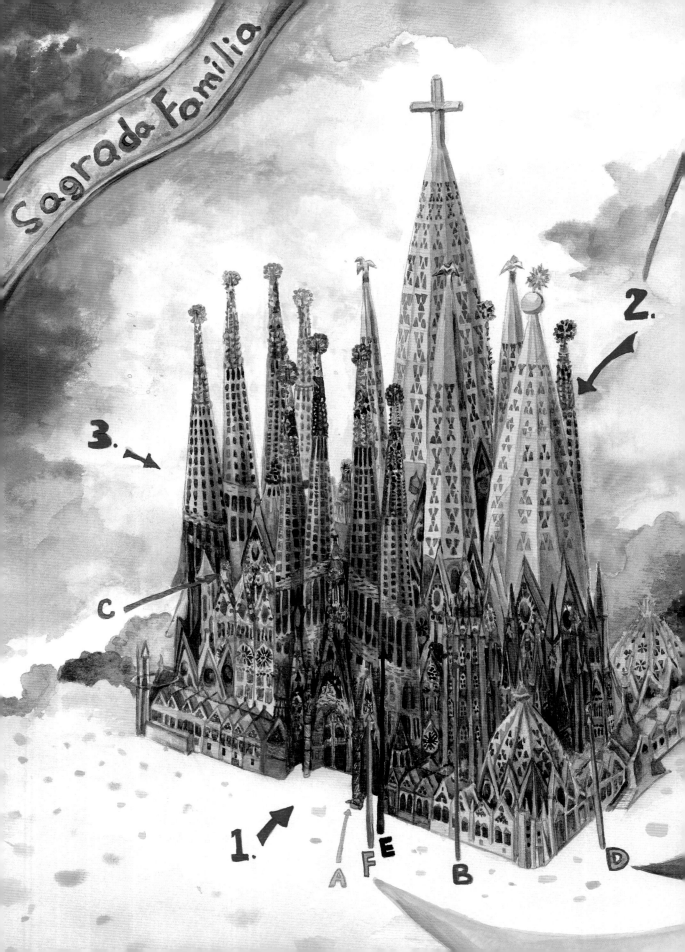

Sagrada Familia

2.

3.

C

1.

A F E B D

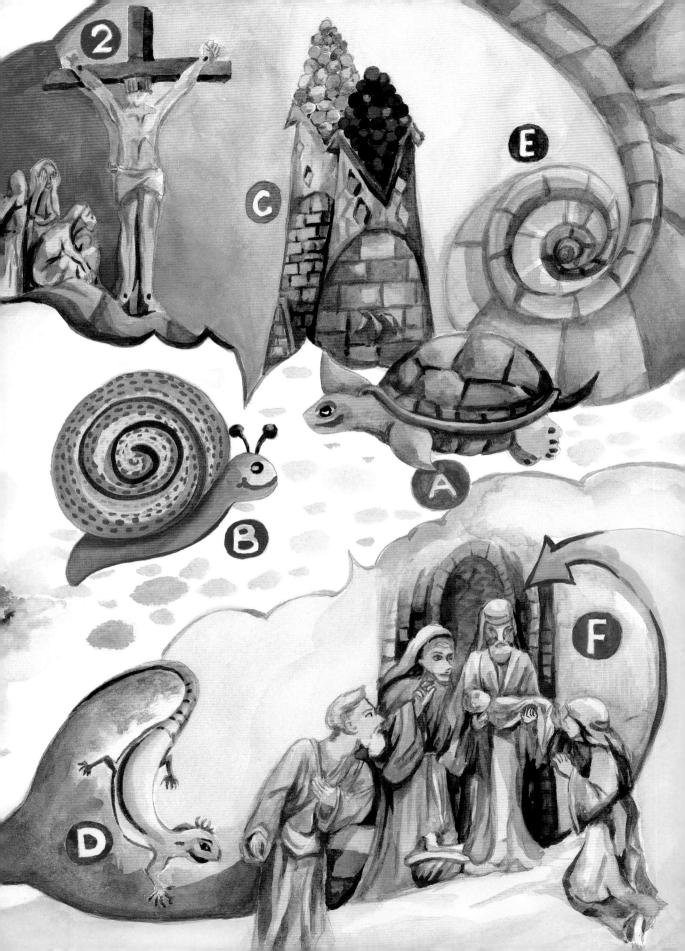

高 第 小檔案

ANTONI GAUDÍ

1852
出生於西班牙加泰隆尼亞地區

1873
正式成為巴塞隆納建築學院的學生，在學期間同時在維拉爾的建築師事務所打工

1878
從建築學院畢業，開了自己的建築師事務所。認識畢生好友、贊助人尤塞比·奎爾

1883
開始接手建造聖家堂

1884
為奎爾設計莊園

1886
為奎爾建造有「宮殿」之稱的住宅，引起各界矚目，漸漸成名

1900
開始進行奎爾最大型的社區建設計畫，後僅建成奎爾公園

1898
開始進行奎爾社區教堂的計畫

1904
開始改建巴特羅大樓，成為一棟全新的建築，是當時革命性的創舉

1906
開始建造米拉大廈，這是高第規模最大的建築案

1914
不再接受其他的委託案件，全心投入聖家堂的建造

1918
主要贊助人奎爾去世

李民安

　　這個名字對三民的小讀者來說，應不至於太陌生，她曾在三民出版過從《解剖大偵探：柯南·道爾 vs. 福爾摩斯》到《可可·香奈兒》、《柴契爾夫人》等九本讀物。這冊關於安東尼·高第的小故事，令她在三民的出版品數量終於進入二位數。由於身高的關係，讓她要達到「著作等身」比常人更艱鉅，但她還是會用手中的筆努力追趕。

張偉玫

　　從小，莫名的與繪畫相遇，筆觸裡有著不被拘束的想像力與創造力。一直以來任性的從事自己愛的工作。演過舞臺劇、當過說故事姐姐、駐校藝術家、戲劇及美術老師、賣過咖啡、做過頭銜聽起來很厲害的藝術總監。

　　畢業於文大藝研所，辦過大小數十次畫展，出版的師生國畫集收藏於國家圖書館。現在畫圖與教書之餘，也學習當個愛吐口水的寶寶的媽。目前持續創作中。

1925
搬入聖家堂工地居住

1926
在散步途中遭電車撞擊，三天後去世，葬於聖家堂

創意 MAKER 創意驚奇雲

飛越地平線，
在雲的另一端，

撥開朵朵白雲，你會看見一道亮光……

是 **創意 MAKER** 的燈泡**亮**了！

跟著它們一起，向著光飛翔，由它們指引你未來的方向：

（請依直覺選擇最具創意的顏色）

選 的你
請跟著畢卡索、艾雪、安迪沃荷、手塚治虫、鄧肯、凱迪克、布列松、達利、胡迪尼，在各種藝術領域上大展創意。

選 的你
請跟著盛田昭夫、7-Eleven 創辦家族、大衛奧格威，動動你的頭腦，想像引領創新企業的挑戰。

選 的你
請跟著高第、樂高父子、喬治伊士曼、史蒂文生、李維史特勞斯，體驗創意新設計的樂趣。

選 的你
請跟著麥克沃特兄弟、格林兄弟、法布爾，將創思奇想記錄下來，寫出你創意滿滿的故事。

本系列特色：
1. 精選東西方人物，一網打盡全球創意 MAKER。
2. 國內外得獎作者、繪者大集合，聯手打造創意故事。
3. 驚奇的情節，精美的插圖，加上高質感印刷，保證物超所值！

還有！還有！
內附注音，小朋友也能「自‧己‧讀」！
創意 MAKER 是小朋友的必備創意讀物，
培養孩子創意的最佳選擇！

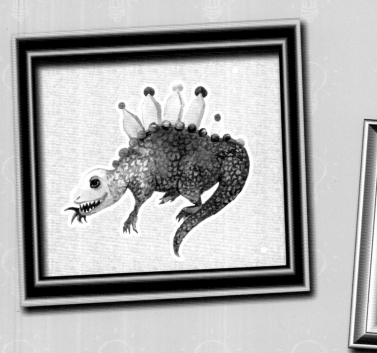
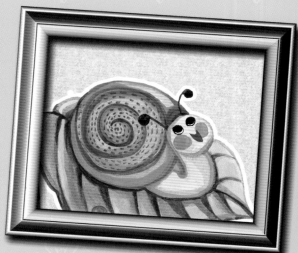